書法美術館巡禮

專門收藏書法的博物館或美術館並不多，以日本的書道博物館較負盛名，在中國則有西安碑林博物館。台灣雖然沒有專業的書法博物館，但有一個以書法收藏爲主的何創時書法藝術基金會。其餘在書中所介紹的都是書畫兼收的博物館，但書法藏品的質與量都有相當的水準，是談到中國書法時無法忽略的。

博物館在近代的發展與藝術史學科息息相關，無論在收藏、研究或展覽等方面。由於中國藝術史研究向來以畫居多，投入書法的人數遠勝於書法，累積的成果當然是不成比例。這也造成了多數的博物館管理者都是繪畫史專業，自然而然在收藏考量上容易偏向繪畫，展覽與研究也會集中於此。

以美國爲例，一直到1971年才在費城藝術博物館舉辦第一次的書法展，組織人是曾幼荷博士。隨後任教於耶魯大學藝術史系的傅申，在1977年舉辦了史無前例的書法國際研討會，同時也舉行展覽且編寫研究型的圖錄，藏品來自各大博物館及重要私人藏家，展出的作品在當時受到了各界熱烈的歡迎與迴響，爲書法展留下一次重要的示範。展覽結束不到半年，出版的書籍便銷售一空，顯然在非漢字文化區域，經由適當的介紹、推展與研究，深奧不易爲人欣賞的書法還是可以受到大眾的歡迎。相反地，缺乏研究的作品，不僅不容易介紹給民眾，連被博物館展出的機會都減低不少。如此的狀況普遍存在所有的博物館中，不僅是例子中的美國而已，連與書法關係密切的華人世界也不例外。

因此，本書希望透過對各地博物館中書法藏品的介紹，除了增進讀者認知我們本地的豐富收藏外，也能進一步對全世界各地的書法收藏概況有整體的認識。介紹內容涉及各個博物館成立的背景與宗旨，另外也會舉出幾件重要的代表性收藏，作較詳盡的介紹。

台北故宮博物院強調的是傲人的收藏數量與品質，蘭千山館代表台灣收藏家林伯壽先生的收藏精華，何創時書法藝術基金會則論及創辦人的理念。大陸的北京故宮博物院與遼寧省博物館離不開國寶散佚的議題，上海博物館與近代上海的興起有關，爲江南收藏的精華，西安碑林則著重於碑林的形成與豐富的多樣性。談到日本的東京國立博物館時，高島菊次郎等收藏家的捐贈就不能忽略，而京都國立博物館則與附近寺廟的收藏有關，書道博物館的館藏是收藏家中村不折畢生的心血。美國的部分就與中國藝術史的發展有關，大都會博物館無法避提藝術史家方聞與收藏家顧洛阜兩者的貢獻，弗利爾美術館的重要館藏爲藝術史家傅申所一手建立，普林斯頓大學附屬美術館則與方聞教授及收藏家艾略特息息相關，兩人密切合作，並創下研究與收藏相互發展的完美合作模式。

書中所提到的博物館各自帶有不同的屬性，有的接收前人舊藏，有的來自文化交流，也有趁人之危的巧取豪奪，當然也不乏文物保護與商品流通。各個博物館的介紹並未採取統一的格式，而是依館藏性質的不同來強調各館的特色。

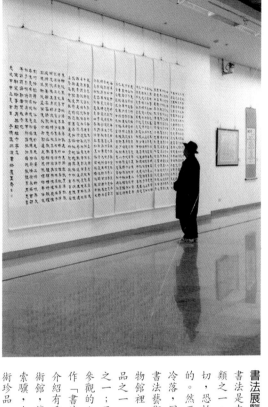

書法展覽（洪文慶攝）

書法是中國文化特有的傳統藝術種類之一，它與生活的融合程度之密切，恐怕是其他藝術所難望其項背的。然而在現代生活裡，它卻遭遇冷落，因此書法藝術的重要管道之一。而在博物館裡，書法項目也是重要的收藏品之一；只是在時代潮流的趨勢下，參觀的人潮終究稀少。本刊特別製作「書法美術館巡禮」一書，特別介紹有重要書法藏品的博物館和美術館，讓愛好書法的讀者可以按圖索驥，去親炙所熱愛的歷代書法藝術珍品。（洪）

台北故宮博物院

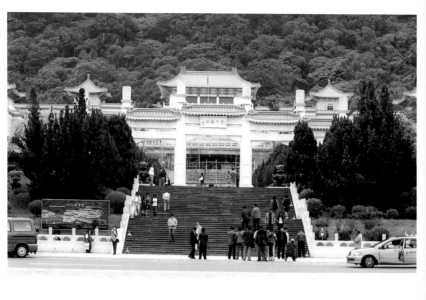

台北故宮的書法藏品主要來自清宮舊藏，藏品的重要性與豐富性都是全球之冠。從晉朝到清初，囊括各個時期的重要書蹟，堪稱可以串聯起一部完整的中國書法史。晉、唐書蹟的時代久遠且飽經戰亂，多

數的作品都喪失殆盡，傳世數量雖然相當稀少，但台北故宮還是有不少收藏。像東晉時代有王羲之的《快雪時晴帖》、《平安何如奉橘帖》（鈎摹年代為唐代，上鈐有北宋重要收藏家李瑋的收藏印，並保存梁及隋的宮廷鑑書簽署，米芾《書史》中收錄之。《平安帖》之「餘」雖在鈎摹時出現筆誤，卻無損此本之藝術價值，為王羲之書蹟中最接近「王羲之」風格的作品。見本刊系列之「王羲之」冊。）、《七月帖》、《都下帖》，《遠宦帖》（此帖鈎摹精緻，筆鋒毫芒畢現，嘗刻於《十七帖》、《淳化閣帖》中。宋徽宗墨書題簽於隔水上且鈐雙龍方璽，不同於月白小絹泥金題加雙龍圓璽的法書格式，與繪畫相同，為少見例子。閣帖中後四行稍有移動，與《十七帖》及現存摹本不同。）等諸帖（見本刊系列之「王羲之」冊）。

唐代有傳褚遂良《倪寬贊》、《摹王羲之長風帖》、《摹王獻之飛鳥帖》，陸柬之《陸機文賦》、孫過庭《書譜》（此為孫過庭唯一可靠傳世書蹟，全作三千餘字，論理精闢，奉張、鍾、二王為圭臬。草法精熟，牽帶間變化多端，深得二王韻致，故米芾評為：「凡唐草得二王法者，無出其右。」紙面上的摺紙痕，導致筆毫無預期跳動所產生的「節筆」，使全卷變化更加莫測。見本刊系列之「孫過庭」冊），唐玄宗《鶺鴒頌》，徐浩《朱巨川告身》，顏真卿《祭姪文稿》（書論中有字如其人之說，觀魯公一生，大節凜然，忠烈之氣鬱勃於紙上，實為此論的完美例證。顏真卿的雄渾厚重，與王羲之的秀逸流美，

形成兩股書法審美的主流，並稱書法史上的兩座高峰。）、《劉中使帖》（見本刊系列「顏真卿」冊），懷素《自敘帖》（見本刊系列「張旭懷素」冊）、吳彩鸞《唐韻》，及唐人《臨王羲之東方朔畫贊》、《月儀帖》等。五代有楊凝式《跋盧鴻草堂十志圖》（見本刊系列「楊凝式」冊）。

院藏的宋、元詩翰尺牘更是豐富，其中宋四家的傳世名蹟幾乎集中於此，較著名有蔡襄《澄心堂紙帖》（見本刊系列「蔡襄」冊），蘇軾《前赤壁賦》、《寒食帖》（詩文敘述黃州生活的艱苦及悲涼的心境。用筆或清俊勁爽，或沉著頓挫，字體由小漸大，由細漸粗，有一種徐起漸快，突然終止的節奏，將觀者帶進高潮迭起的書寫過程，完美地融合詩與書的境界。蘇軾曾說：「我書意造本無法，點畫信手煩推求。」又說：「天眞爛漫是吾師。」實為此卷的寫照。見本刊系列「蘇軾」冊）、黃庭堅《松風閣詩卷》、《寒山子龐居士詩卷》、《花氣薰人詩帖》（以上三件作品見本刊系列「黃庭堅」冊）。米芾《蜀素帖》（見本刊系列「米芾」冊）。四家之外，如歐陽修《集古錄跋》，林逋《手札二帖》、薛紹彭《雜書卷》、宋徽宗《詩帖卷》、等，都是很珍貴的書蹟。南宋有宋高宗《賜岳飛手敕》、張即之《金剛經》、《楞嚴經》、《佛遺教經》，吳琚《七言詩軸》，吳說《尺牘冊》；朱熹《易繫辭》等。元人書蹟中，以趙孟頫為最多，除了因趙書極高的成就外，也因乾隆皇帝個人的品味。其他如鮮于樞、鄧文原、張雨等作品亦有不少。

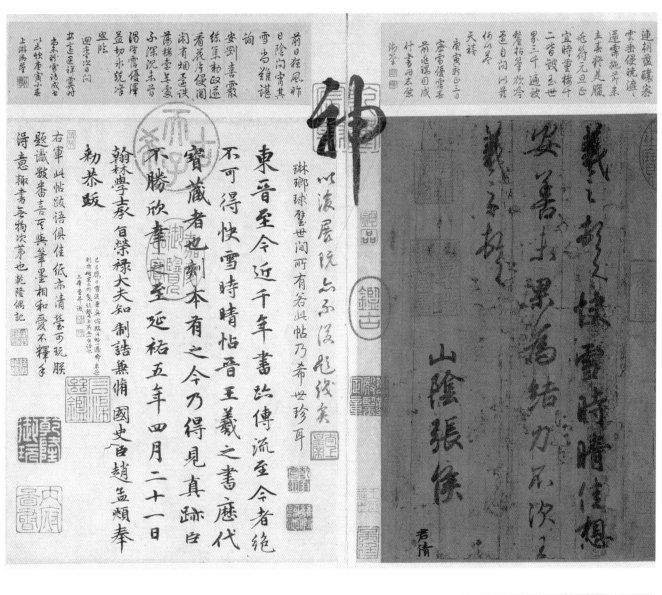

晉 王羲之《快雪時晴帖》 冊頁 紙本 23×14.8公分 台北故宮博物院藏

唐 顏真卿《祭姪文稿》局部 758年 行書 卷 紙本 28.3×75.5公分 台北故宮博物院藏

宋 薛紹彭《致伯充太尉尺牘》 紙本 23.6×29.7公分 台北故宮博物院藏

著名書家之外，還有爲數眾多的宋、元名儒碩學之手札。這些非專業書家的作品無疑代表了當時文人書寫的原貌，可以增加時代書風的完整性，以彌補書史記載的簡約性。

明人書蹟中，有宋克、沈度、沈粲、祝允明、文徵明、王寵、陳淳、邢侗、董其昌、張瑞圖等，其中又以董其昌爲最。由於董的書學與書論成就甚高，聲譽爲晚明諸家之首，更蒙康熙皇帝的厚愛，故大量的書蹟被收入內府，流傳至今。院藏清人書蹟多屬乾、嘉以前的宮廷書家及官員所書，如沈荃、陳奕禧、張照、王澍、永瑆等。張照因受乾隆皇帝的賞識，故數量最多，次爲王澍的《積書巖帖》，共六十冊，內容爲臨仿歷代名蹟並加題識。

清初基於政治及社會因素之考量，對明季文人及遺民的文集多所禁燬，連帶也影響到書畫的收藏，故此時期的書蹟也多不爲清

宋 吳琚《七言絕句詩》軸 絹本 98.6×55.3公分 台北故宮博物院藏

明 董其昌《臨十七帖》局部 卷 綾本 25.2×543.9公分 台北故宮博物院藏

宮所收。嘉、道後國力衰微，清朝窮於應付當時的內憂外患，連帶收藏活動也逐漸減少。當然，此際碑學興起，書法名家多為碑學派書家，書法風格與皇室審美格格不入亦是原因之一。因此，台北故宮收藏較弱的部分，就是明清之際及嘉、道之後。不過故宮在臺開院後，經由各方的捐贈、寄存，加上收購，已經可以稍補此中之不足。

元 張雨《書七言律詩》 軸 紙本 108.4×42.6公分 台北故宮博物院藏

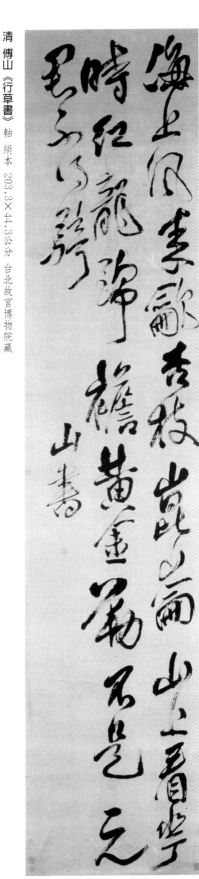

清 傅山《行草書》 軸 絹本 203.3×44.3公分 台北故宮博物院藏

宋 蘇軾《前赤壁賦》 局部 卷 紙本 23.9×258公分 台北故宮博物院藏

聲嗚=然如怨如慕如泣如訴餘音嬝=不絕如

蘭千山館

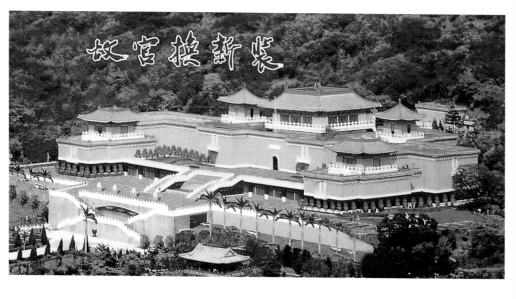

蘭千山館為台灣私人收藏中之翹楚，主人林伯壽（1896-1986）為台北縣板橋人。弱冠時，因問學於岳父陳望曾而得以增廣見聞，在受到陳的影響下對中國古代文物的收藏產生興趣。其後，林伯壽前往英國、法國深造。歸國後，往來於香港、廣東、上海及日本各地，並利用開暇時間，與三兩好友一同從事古物的鑑賞與收藏，其中包括他的姪子林熊祥、熊光等。數年之間，他所收藏的硯台、金石及書畫等，總數累積達數百件，成果相當豐碩。台灣光復後，林伯壽於民國三十六年從香港回到台灣，對台灣的經濟及文化建設付出很多的貢獻，並於七十二年獲行政院頒發最高榮譽之文化獎章。

林伯壽築室於台北市陽明山，自署「蘭千山館」，取名自他書畫收藏中之兩件作品：褚遂良臨《黃絹本蘭亭》卷及懷素書《小草千字文》卷（帖末署款「貞元十五年六月十七日於零陵書時六十有三」，故又稱「小字貞元本」，曾刻入《停雲館帖》、《經訓堂帖》等。此帖草體結構簡約而曠達，用筆樸實平淡而有變化，有凝煉平和之美。近代草書大家于右任頗受此卷影響，融合早年深厚的魏碑基礎，開創出嶄新的草書新境界。見本系列「張旭懷素」冊）《黃絹本蘭亭》乃其姪熊光在日本所得，而《小草千字文》則是滬上名醫徐小圃所讓受。民國六十八年，林伯壽選其書、畫、硯藏品中之精品，寄存於台北故宮博物院，以供一般民眾博覽。後來，林伯壽又將林家花園捐給政府，由內政部核定為園林類二級古蹟，於修繕竣工後開放民眾

故宮換新裝（洪文慶攝）

由於蘭千山館系私人館藏，並無對外開放，何況山館之主人林柏壽先生，已將館藏精品寄存台北故宮博物院，供民眾觀賞，故以故宮圖片取代之。又因故宮正在整修，將於2006年6月完工，故以「故宮換新裝」的示意圖示之。（洪）

宋 高宗（趙構）《賜岳飛批剳》卷 紙本
本幅33.7×72.2公分
蘭千山館寄存台北故宮博物院藏

強之功勞，使台北故宮的書法藏品得以更加完整。

林伯壽回憶其早年時，曾因錯失一批潘氏聽颿樓所藏書畫，導致文物流往國外，因而心生惋惜的經歷，這當然也關係到其日後收藏事業的發展。相較台北故宮的清宮舊藏，此批書法來自民間的收藏，帶著更多的是戰亂動盪之際，文人面對顛沛流離的文物時，所產生的文化使命感。

擇以前人作品來書懷遣興。見本系列「蘇軾」冊）及黃庭堅《發願文》卷（全紙長約七公尺而無接痕，紙色自然有古意，如此長的紙在宋代之後很少見。據載黃庭堅曾寫過二十尺長的《法語卷》，紙張長度與此相符。全作的水準參差不齊，部分單字的結構不佳且筆力疲軟，部分則是達到黃庭堅的品質，因此在真偽的判定上尚有困難，也可能是書風發展中的過渡狀態。）南宋書蹟有宋高宗《賜岳飛批箚》卷及張即之《佛說觀無量壽佛經》。

參觀。

館中還藏有五代重要書家楊凝式的《韭花帖》（曾載於高士奇《江村銷夏錄》，民國初年在裴景福家，三十年間為張姓某人所得，後入蘭千山館。此作雖為摹本，但亦不失作為楊凝式書風之重要參考作品。原蹟原為羅振玉所收藏，現已不知下落，僅存印刷品可供參考。還有另一本為無錫市博物館所藏），為清宮舊藏，嘗刻入《三希堂法帖》中。）北宋有蘇軾《杜甫檜木詩》卷（此卷的蘇軾仍對「烏臺詩案」猶有餘悸，才會選

為蘇軾黃州時期之重要作品，詩為杜甫流寓成都之作。蘇軾所留下之作品多為自書詩作，故此杜詩顯得格外特別。書風近《前赤壁賦》，應為蘇軾初到黃州時之作。或許此時

元人作品有鮮于樞《行狀稿》卷、張雨《自書詩草》冊、龔璛《郭天錫詩》卷、俞和《左傳小楷》冊和《八家書翰真跡》卷（陳彥博、岑雪崖、朱克恭、饒介、魏本仁、陳友生、鄭長卿、米起）。

明代作品起自明中葉，有祝允明《書詠史詩》卷、文徵明《行書詩》卷，其餘有豐坊、文嘉、陳淳、周天球、王稚登、張鳳翼、葛應典、薛明益等人書蹟。晚明書家包括邢侗、董其昌、米萬鍾、張瑞圖、王鐸、黃道周、倪元璐、陳洪綬、傅山等。另有《明清諸名家手札》二十冊，收錄家數甚多，較著者有董其昌、鄺露、傅山、孫承澤、笪重光、許友、姜宸英、王士禎、翁方綱、何紹基、朱彝尊、袁枚、吳榮光、張照、沈荃、錢陳群、王文治、陳邦彥、姚鼐、張同書等。清代書法有徐枋、劉墉、梁同書、伊秉綬及何紹基等。

蘭千山館的寄藏無疑為台北故宮增添光輝，除了兩件唐人名蹟外，更有宋代蘇軾與黃庭堅的作品，元、明部分雖有所重疊卻也增色不少。最重要的是，對於台北故宮收藏中最薄弱的明末清初及乾、嘉之後，起著補

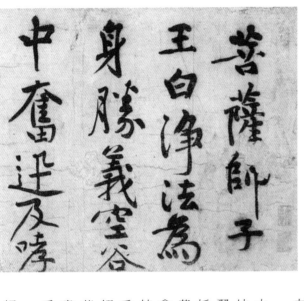

宋 黃庭堅《發願文》局部 卷 紙本
蘭千山館寄存台北故宮博物院藏
本幅32.9×679.5公分

唐 褚遂良《黃絹本蘭亭序》局部 絹本
蘭千山館寄存台北故宮博物院藏
本幅24.3×70.2公分

元 俞和《左氏傳小楷》冊頁之一
蘭千山館寄存台北故宮博物院藏
每開27.5×14.5公分

何創時書法藝術基金會

何創時書法藝術基金會（洪文慶攝）

基金會的創立，一是為了紀念何創時先生，一是為了推廣書法藝術；其收藏以明、清兩代為主，是國內大有名氣的專業書法藝術之收藏及推廣者。（洪）

何創時書法藝術基金會成立於1995年，創辦人何國慶先生提到創立的緣起，一方面是紀念父親何創時，一方面為了推廣書法藝術。他回憶直到父親過世時，自己才發現他留下了大量墨蹟，也從作品中瞭解到父親晚年的心境。此外，更有感於文化環境今非昔比，書法已不再是人們書寫之必要，故創辦這個專門從事書法收藏及推廣的藝術基金會。

基金會的收藏品主要以明、清為主，其中明末清初及清末民初這兩個大變動時期的書家，更是何董事長最感興趣的部分。收藏方向都帶有藝術史的關懷，並不侷限於少數幾位大家身上，希望呈現出的是時代書風的全貌。例如，剛開幕展出的「明清近代高僧書法展」，就以近五百年來的僧人書法做為展覽的主題。此外，也辦過一系列的明末清初書法展，依書寫者身份分為書家、忠烈、遺民和高僧等，展現出各個階層所並存的書法風格面向。

何先生還指出：有很多品相不佳但具時代意義及藝術價值的作品，基於特定的考量，還是會成為基金會的收藏。品相不好的作品，可以反映出作品所歷經的滄桑，更增添幾許的故事性。至於那些在書法史上名氣較小的書家，作品原本就流傳稀少，很難有機會遇到第二次，可以說完全沒有猶豫的空間，不過卻也往往因此而收藏到好的作品。整體而言，基金會的收藏是以廣度為取向。

基金會除了從藝術史的角度來考量策展的方向外，也會配合時代的潮流，如「人間四月天──五四風情筆底雲煙」展，就是搭上當時熱門電視劇的風潮，吸引很多觀眾前來參觀，完全達到基金會的推廣宗旨。此展的成功也引起大陸的興趣，於2002年，應中國歷史博物館之邀，與國立歷史博物館共同遠赴北京舉辦「人間四月天──中國近代名人書法大展」。藉由此展，基金會首次將展覽延伸至海峽對岸，展覽受到大陸各大媒體專訪及深入報導，廣獲注目且深受好評，為兩岸文化交流留下完美的示範。

除了古代書家外，該會對於台灣的書壇也十分關心。2000年時，針對台灣當代的書家，舉辦了「千禧年當代書家傳統與實驗書法展」，由書家提供「傳統」與「實驗」的作品各一件，與書家共同思索台灣未來的書法走向。該會也以「傳統與實驗雙年展」之名，確定往後該展所舉辦之性質與規模。

舉辦展覽之餘，基金會也積極贊助學術研究活動，曾邀請海內外專家四十餘人，於1999年六月在蘇州展開為期三天之「蘭亭序國際學術研討會」被大陸學界喻為日後國際研討會之典範，會後並出資刊行《蘭亭論集》。在書法推廣的部分，則是經常性地舉辦各種書法夏令營，教導小朋友如何拓碑、寫字、欣賞等等。

該基金會強調：書法為我國特有的藝術，歷代書家所積累的豐厚成果，已成為寶貴的文化資產。因此，他們將繼續以展覽、演講、出版、研討會等各種推廣活動，將書藝之美帶進現代人的生活，提升社會文化。

傅山，《嗇廬妙翰》卷（此雜書卷提供異於傳統的閱讀方式，由於全作分成數種字體的相異段落，無論字形或風格都截然不同，書寫文本也互不相關，使得觀者能隨意

僑居清賞喜
唐師唐物唐先生

顯帶有章草筆法及結字，用筆扎實而自然，線條勁挺有力，但有時因速度過快而流於偏鋒，爲美中不足處。曾經被譽爲「董、黃、米、蔣」的蔣杰，經過歷史因素的作用，與黃輝同時自四家中被除名，作品也不再受到後世重視，因此流傳甚少，此作無疑爲晚明的書壇實況提供具體例證。

黃輝（1559-?），字倩平，一字紹素，號無知居士，四川南充人）之《行草古偈二首並識語手卷》，此作用筆蒼勁，結體側斜而穩妥。用墨濃淡乾濕，變化自然，不失爲名家風範。黃輝當年於翰林院中，書、詩名望不下於董其昌及陶望齡，更被評爲「邢、黃、米、董」，然而在明末清初時發生轉變，由福建書家張瑞圖取代黃輝之地位，成爲淸人眼中的晚明四家。

葉向高（1559-1627，字進卿，又字臺山，福建福清人）之《草書五律條福》，葉向高曾爲相十一年，官至內閣首輔，其詩文書法爲世所重，但作品罕見。此作頗具個人特色，結字右聳，字距寬鬆，與黃道周書風有神似之處。由於他對福建文人之影響力很大，故其書風對於瞭解明末清初的福建地區書風有相當的重要性。

地跳躍觀賞，提供一種非線性的觀看方式，與晚明的視覺文化息息相關。全卷所使用的許多異體字也與晚明尙奇的書法字謎遊戲有關。此作傅山書寫於明亡後，不僅說明了晚明文化在遭逢巨變後的綿延不絕，也證實了許多晚明的書法潮流在此時進入新的發展階段。）（圖見白謙愼著《傅山的世界》）

蔣杰（1560-?），字若美，號象巖，貴州晉安人）之《行草七律五首並序卷》，此作明

清　葉向高　《草書五律條幅》　軸　綾本　180×50公分　何創時書法藝術基金會藏

明末清初　傅山　《嗇廬妙翰》　局部　1625年　卷　紙本　31×603公分　何創時書法藝術基金會藏

清　蔣杰　《行書七律五首並序》　局部　1628年　卷　紙本　31.5×927公分　何創時書法藝術基金會藏

清　黃輝　《行草古偈二首並識語》　局部　1608年　卷　紙本　26.5×232公分　何創時書法藝術基金會藏

北京故宮博物院

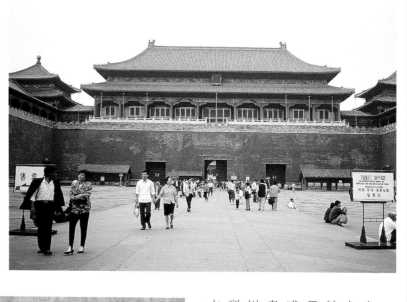

北京故宮博物院（洪文慶攝）

北京故宮博物院的院址設於明清兩代的皇宮，亦名紫禁城，於永樂十八年建成。辛亥革命後，1914年先於外朝設立古物陳列所，1925年於內廷成立故宮博物院。由於「九一八事變」的爆發，引發民族存亡之危機感，遂有古物南遷之舉。院藏二十餘萬件書、畫、陶瓷等文物先運往上海，後轉運四川存放。抗戰勝利後，故宮博物院與古物陳列所合併，仍名故宮博物院，留置於四川的文物則陸續運往南京暫存。大陸淪陷後，此批文物暫存四川的文物被運往台灣。清末民初時清宮舊藏遭逢巨厄，大量流失，剩餘的院藏精華又幾乎全數被運往台灣，北京故宮可謂所剩無幾。大陸當局在建國後積極地展開文物徵集的工作，方才形成目前收藏的概觀。現今的院藏重要書蹟，可以說多數是在1949年後陸續入藏的。

比較重要的，有張伯駒捐給中央人民政府的一批相當珍貴的作品，其中有傳世最早法帖墨蹟陸機《平復帖卷》，其前黃絹隔水有宋徽宗題簽，下押雙龍圓印，曾收入《宣和書譜》中，張丑《真蹟日錄》認爲此帖即爲米芾所提的《晉賢十四帖》（李瑋藏）之一。全作以章草寫成，筆法模拙，禿豪中鋒直書，而少頓挫，與晚近所發現的漢晉墨蹟類似，有相同的時代風格。（見本刊系列之「書法簡史」冊）。還有杜牧的《張好好詩卷》（宋徽宗內府舊裝保存完整，只缺「七璽」中之

北京故宮博物院的院址，設置於明清兩代的皇宮，又名紫禁城，是中國現存最大的古建築群，規模龐大、氣勢宏偉，因此到北京故宮博物院參觀的，往往是看建築超過館藏品居多。圖是紫禁城之午門一景（洪）

晉 陸機《平復帖》草隸書 紙本 23.7×20.6公分
北京故宮博物院藏

唐李太白上陽臺

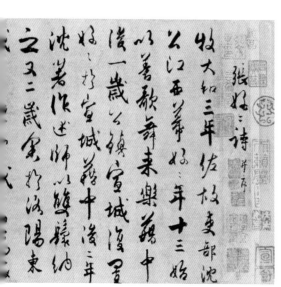

唐 李白 《上陽台帖》 草書 紙本 28.5×38.1公分 北京故宮博物院藏

唐 杜牧 《張好好詩》 局部 行書 紙本 28.1×161公分 北京故宮博物院藏

唐 顏真卿 《竹山堂連句》 局部 楷書 絹本
每開28.2×13.7公分 北京故宮博物院藏

竹山招隱

筳書

顏真卿敍

史魯郡公

行湖州刺

光祿大夫

題潘書

竹山連句

11

「御書」印。此卷以硬毫書寫，用筆可參照孫過庭《書譜》，轉折處時有窒礙，亦多叉筆。雖無法確定書寫家爲杜牧，但書風應爲唐人無議。卷後元人諸家跋爲移自趙模《千字文》卷，見《式古堂書畫彙考》卷七。

范仲淹《道服贊卷》、蔡襄《自書詩冊》、黃庭堅《諸上座帖卷》（見本刊系列之「黃庭堅」冊）、吳琚《雜詩卷》等名人墨寶。1956年由文物局撥交故宮博物院收藏。另外，李白《上陽台帖卷》爲張伯駒獻給毛澤東主席，1958年由中央主席辦公廳撥交入藏。

1951年，在財政艱困的情形下，經周恩來總理批准，以重金從香港購回王獻之《中秋帖》（米芾臨）及王珣（350-401）《伯遠帖》二件，草書《三月帖》和行書《伯遠帖》（王珣傳世墨蹟極少，宋《宣和書譜》著錄有二件，草書《三月帖》今僅存《伯遠帖》孤本。此帖上的宣和諸璽已經見不到，據載傳至安岐手上時已佚。行書瘦勁古逸，筆法尙帶隸意，自然沈著，爲稀少珍貴的晉人眞蹟。這兩件珍品（見本刊系列之「王獻之及王氏一門」冊）。此二作與王羲之《快雪時晴帖》（台北故宮博物院藏）受到乾隆的寶愛，珍秘於紫禁城內的三希堂中。

經過數十年的努力，故宮博物院也建立起豐富的書法收藏。如晉《神龍本蘭亭序》（唐太宗因特別喜愛王羲之書法，便設計取得，並命摹書人趙模、馮承素等摹揚數本，以賜王公大臣。臨終時，遺命將眞蹟殉葬昭陵。現存摹本中，以此最接近眞蹟原貌，因卷首鈐有唐中宗李顯年號的「神龍」印，故又稱「神龍本」。明項元汴在後紙中定爲馮承素摹，遂主其說，歷來備受推崇，乾隆年間被御刻於《蘭亭八柱帖》中，列第三柱。見本刊系列之「王羲之」冊）、唐代歐陽詢《卜商帖》、《季鷹帖》（見本刊系列「歐陽詢」冊）、虞世南《汝南公主墓志》、褚遂良《兒寬贊》、顔眞卿《竹山堂連句》、柳公權《蘭亭詩》、五代楊凝式《夏熱帖》、《神仙起居法》（見本刊系列之「楊凝式」冊）、宋代李建中《同年帖》、蘇軾《治平帖》（見本刊系列之「蘇軾」冊）、米芾《苕溪詩卷》、《向太后挽詞冊》（見本刊系列「米芾」冊）、南宋高宗、吳琚、陸游、張孝祥、張即之、朱熹、魏了翁、文天祥等，金代趙秉文《題趙霖六駿圖卷》，元代有鮮于樞、趙孟頫、鄧文原、康里子山等，及明、清諸家。除了少量的舊藏外，這些作品多是戰亂時由清宮散出的精品。

現代博物館徵集的過程與古代帝王的文物收集相類似，只是過去是以帝王的品味爲主導，現今則以文物保存爲重點。如此一來，那些不合乎帝王品味的書蹟，如出土的書法作品，便有機會可進入中央層級的博物館收藏，改變過去故宮收藏的路線。

2003年七月，北京故宮博物院以2200萬人民幣，經中國嘉德國際拍賣有限公司購入有「中國現存最早書法孤品」之稱的晉朝索靖《出師頌》。《出師頌》入藏故宮博物院後，從文化論壇到街頭巷尾，從網路上到傳統媒體，有關此作的眞僞及價值的爭論不斷。關鍵點無疑爲價値與學術，凸顯出現代

南宋 文天祥《行書上宏齋帖》局部 卷 紙本
39.2×149.9公分 北京故宮博物院藏

宋 文彥博《行草書三札卷》局部 紙本
43.6×223公分 北京故宮博物院藏

道服贊 并序

平海書記許兄製道服所以清其意而潔其身也

同年范俺請為贊云

道家者流　衣裳楚楚
君子服之　逍遙是與
虛白之室　可以居處
華胥之庭　可以步武
豈無青紫　寵為辱主
豈無狐貉　驕為禍府
重此如師　畏彼如虎
摧陽之孫　無忝於祖

博物館運作的兩大機制，每個部分都必須受到社會大眾的監督與質疑。

過去朝代交替所造成的文物散失，基本上倖存的作品還是流通在中國境內，因此靠強大的政治力要恢復部分規模是比較容易的。而北京故宮博物院的狀況相當特殊，原先隸屬於皇室的強勢地位不再，加上作品也多流往海外，除了與其他中央級的博物館及各地文博單位競爭藏品外，還要面對海外的競爭者。因此，收藏品背後所代表的，不再是皇室的政治力與品味，而是博物館的政治地位、經濟能力與鑑賞水準。

遼寧省博物館

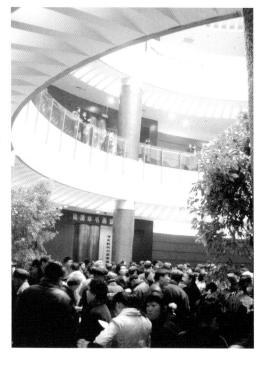

遼寧省博物館〔邱士華攝〕

遼寧省博物館才於2004年底新建完成，裡外皆具現代感，尤其大廳的挑高空間，更增加其氣派。遼博館藏豐富，得力於溥儀流亡東北所攜帶自清宮舊藏之精品。（洪）

同時，瀋陽市政府將之改建爲建城史博物館。博物館新館位於瀋陽市府廣場東側，歷時六年而成。新館建築由展館和配樓組成，其中展館設有文物庫房、展覽廳、多功能學術報告廳、電化教育館等。整個展館呈現出了歷史與現代交融的風格，不論規模還是設施都是東北第一的。

館藏歷代書畫藏品僅次於北京故宮和上海博物館，居全國第三。書法收藏相當豐富，多屬散佚的清宮藏品。1925年，溥儀離開北京故宮之前，溥儀以賞賜其弟溥杰爲名，將歷代書畫一千餘件經由天津運往長春僞皇宮，存於宮內一座三層小樓內，史稱「小白樓」。後來日本投降，溥儀出逃，被封存在長春僞宮內小白樓的黃條封箱，就成爲留守士兵監守自盜的對象。隨後，很多的珍品流散出來，吸引全國各地的文物商販聚集於東北，他們在民間的貨場中找尋有價值的文物。這批珍寶就是數十年前，北京琉璃廠古董商們談之色舞的「東北貨」。此外，溥儀四處逃亡所隨身攜帶的那批文物，都因被解放軍、蘇聯紅軍等攔截而遭查沒，最終還是回到了當時的東北博物館。大陸當局爲了能夠收全仍散落在民間的珍貴文物，組成了以遼寧省博物館長楊仁愷爲首的工作委員會，輾轉於長春、北京、天津等地，歷盡千辛萬苦才覓到這些國家級文物。

館藏精品有東晉昇平二年《孝女曹娥誄辭》（此墨蹟自明以來多摹刻於各家法帖中，雖舊題爲王羲之所書，但應爲晉人手筆。全作以楷書書寫，但少數筆劃帶有隸書筆意，

遼寧省博物館位於清朝故都瀋陽，初名東北博物館，1959年改爲現在的名稱。該館原是舊東北軍熱河都統湯玉麟的邸寓，尚未建成就遭逢「九一八事變」，故湯未曾於此居住過。僞滿州國時期被日本人佔據，成立國立中央博物館奉天分館。二次大戰結束後，改爲國立瀋陽博物館。1948年冬，東北文物保管委員會遷至瀋陽，接收該館並籌建東北博物館，於隔年七月七日開放參觀，是中國開放最早的博物館。1959年更名爲遼寧省博物館。

1997年遼寧省文化廳與瀋陽市政府簽下協定，決定在遼寧省博物館遷出湯玉麟公館

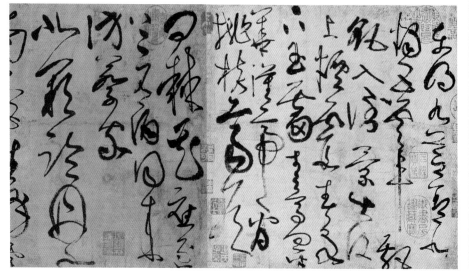

唐 張旭《古詩四帖》局部 卷 五色箋紙本
29.1×195.2公分 遼寧省博物館藏

保留南北朝時期書體轉變的痕跡。卷上有懷素及僧權的押署，更有懷素、盧全等唐人題跋，爲早期的題跋提供重要的例證。）、唐摹《王羲之一門書翰》（此作雙鉤廓填痕跡明顯，乃摹自萬歲通天二年王羲之後人王方慶

14

所上的王氏一門書翰眞跡，全作保存王氏宗族書翰的風貌，又稱《萬歲通天帖》。現作墨色較淡，原帖殘破處皆以細線鉤出，可知鉤摹者極力忠實於原本。王羲之《姨母帖》爲其早年作品，帶有隸書筆意。《初月帖》爲避羲之祖父正，故改「正月」爲「初月」，用筆雄強蒼勁，爲晚年所書。其餘諸人雖非大名家，但也代表當時東晉士族之行書風格。

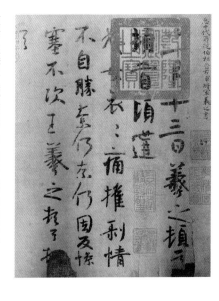

東晉 王羲之《姨母帖》
遼寧省博物館藏
卷 紙本 26.2×20公分

見本刊系列「王獻之及王氏一門」冊）、唐歐陽詢《夢奠帖》（雖字數不多，但字字用筆精到，蒼勁古茂，結體嚴謹，爲歐陽詢傳世名蹟。帖中有數處塡補，然無損其珍貴之程度，整體還是保留歐字的原貌。利用此墨蹟本來檢視歐陽詢的碑刻拓本，可清楚判斷出鑿刻過程所產生的影響，對於書與刻之間的關係，可以提供具體的例證。見本刊系列「歐陽詢虞世南」冊）及《行書千字文》、傳張旭《古詩四帖》、懷素《論書帖》（此帖曾入宣和內府，諸收藏印雖存而卷前宋徽宗題簽已佚，張晏及趙孟頫二跋爲移自《食魚帖》卷。書法用筆較爲稚嫩，上下牽絲處也稍顯勉強而不自然，應非懷素本人親筆。由於此卷保存了完整的宣和裝，故書寫時間不會晚於宣和以後，也代表北宋內府收藏的鑑賞品味。見本刊系列「張旭懷素」冊）等。宋代作品有歐陽修《詩文稿卷》（見本刊系列「張旭懷素」冊）。宋徽宗《行書蔡行敕》及《草書千字文》（見本刊系列「趙佶」冊）、高宗《草書洛神賦》、孝宗《草書後赤壁賦》、陸游《自書詩》（見本刊系列「陸游范成大」冊）、朱熹《書翰文稿》、張即之《書報本庵記》（見本刊系列「張即之」冊）、文天祥《書木雞集序》等。

唐歐陽詢《書報本庵記》（見本刊系列「張即之」冊）、文天祥《書木雞集序》等。

元人收藏有鮮于樞、趙孟頫、楊維楨等。明代則有宋廣、程南雲、祝允明、文徵明、王寵、陳淳、董其昌等書家。

遼寧省博物館的藏品中，最值得一提的就是那批手卷精品，這種形制顯然與當時溥儀的逃亡窘況有關，過大的立軸自然不便於行動。除了攜帶的便利性外，這批東西的價值也是考慮的重點。這些由萬中選一被溥儀盜運出宮的作品，當然適度地反映出皇室的鑑賞觀與他們對這些文物的價值觀

東晉 王獻之《廿九日帖》
卷 紙本 縱26.3公分 遼寧省博物館藏

唐 懷素《論書帖》局部 卷 紙本 28.6×40.5公分
遼寧省博物館藏

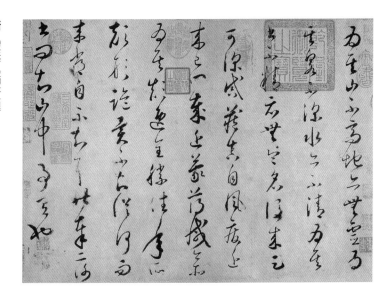

上海博物館

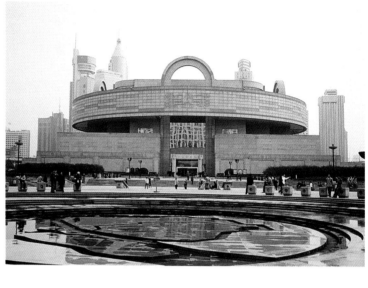

上海博物館 （洪文慶攝）

上海博物館位於人民廣場南側，其造型上圓下方，寓意中國傳統的「天圓地方」之觀點。而其圓頂上又加上四個拱門弧形，使其從遠處眺望，宛若一個中國古代的青銅器，溶古今文化於一鼎。（洪）

　上海博物館建於1952年，藏品主要來源是通過收購、江南收藏家的捐贈及各省市博物館的支援，另外也有館方自行發掘出土的。1995年上海博物館正式遷於人民廣場南側的博物館新址，新館的整幢建築是上圓下方的造型，寓意中國傳統的「天圓地方」觀點。從遠處眺望，圓形屋頂加拱門的上部弧

線，整座建築宛如一尊中國古代的青銅器。

　由於上海博物館並未奠基於任何的皇室舊藏，因此與台北故宮博物院、北京故宮博物院及遼寧省博物館相較，其性質更接近民間的收藏，故晉唐的作品較不容易得到。因此館藏的王羲之《上虞帖》（此卷為北宋內府舊藏，至今仍存原裝，帖前有宋徽宗金書簽題及宣和諸璽，卷末有南唐「集賢院御書印」、「內合同印」，明代曾藏晉王府，後由韓逢禧、梁清標等遞藏。全作目前看起來，鉤摹的品質不佳，起收筆及轉折處往往失誤，無其他義本之水準。此外，與《淳化閣帖》中收錄的《上虞帖》相比，似乎不是同一件。見本刊系列「王羲之」冊）與王獻之《鴨頭丸帖》（此帖與王獻之的書風有所差異，也與目前認知的東晉風格不同，故是否為王獻之親筆還值得商榷。不過，宋代米芾的書風與此類似，顯見米芾受王獻之影響之深。《淳化閣帖》所收《鴨頭丸帖》應為此本，與刻帖微異之處

應出於刊刻過程之誤差，故不應將此墨蹟推為米芾之臨本。見本刊系列「王獻之與王氏一門」冊），自然成為上博收藏中的至寶。

　《上虞帖》的發現過程相當曲折，由萬育仁於1972年在竹筐裡發現，時隔三年由謝稚柳重新鑒定，且藉助科學技術，以同位素鈷60照射，顯現出「內

元　楊維楨《行書游仙唱和詩》　冊頁之一　紙本
每開31.2×22.2公分　上海博物館藏

北宋　蔡京《送郝玄明使秦詩一首》　紙本　28.2×46.8公分　上海博物館藏

合同印」和「集賢院御書印」兩方印，確定該帖不晚於南唐。

唐人書蹟有懷素《苦筍帖》（此帖用筆圓轉靈動，筆勢連貫，結構疏密有致，眞可謂出入二王而不逾法度。就印章風格判斷，「宣和」及「紹興」諸印，可能只有一方爲眞，其餘皆爲僞。此外，「宣和」印鈐於四角、隔水及賸尾上的習慣不同。見本刊系列「張旭懷素」冊）及高閑《草書千字文》（此作用筆點劃純熟，粗細變化隨意，可謂情性畢露。卷中橫鉤筆法分兩段的寫法，可於米芾書作中發現，若配合米芾對高閑的惡意批評的脈絡來考慮，推測兩者之間應該有密切之關係。見本刊系列「楊凝式」冊），這是兩件在草書發展史上有所相承的重要書蹟。宋代有王安石《書楞嚴經》、蘇軾《祭黃幾道文》、《答謝民師論文帖》、黃庭堅《華嚴疏》（見本刊系列「黃庭堅」冊）、米芾《參政帖》、徽宗《臨虞帖》、高宗《臨虞帖》（兩件見本刊系列「趙佶」冊）、高宗《臨虞世南眞草千字文》、吳琚《閣中帖》、吳說《行書五段卷》、張即之《待漏院記》（見本刊系列「張即之」冊）。元人有趙孟頫《十札卷》、楊維楨《眞鏡庵募緣疏卷》，及陸居仁《跋鮮于樞行書詩讚卷》，陸爲明清松江地區書風之先驅。

上博的明、清書法收藏可以說是相當豐富。吳派書家有祝允明、唐寅、陳淳、文彭等。雲間（松江）書家有陳璧、張弼、陸深、莫是龍、陳繼儒、董其昌等。明末清初的作品有張瑞圖、王鐸、倪元璐、黃道周、蔡玉卿、傅山、龔賢等。清代書家有劉墉、翁方綱、王文治、錢灃、鄧石如、伊秉綬、何紹基、趙之謙、吳昌碩等。

近年來還發現一批宋人書簡和公牘，是首次公開的宋人書簡和公牘。簡牘原屬南宋初舒州知州向沕，後被印書者於背面刷印《王文公集》，以書籍的形式被保存下來。宋版《王文公集》已是十分珍貴，埋藏在書葉內的宋人墨蹟更屬珍稀。現今所存宋人書簡總計不過百通，而這批簡牘包括向沕、葉義問、洪適、呂廣白等六十餘人的書簡三百三十餘通，紹興、隆興年間公牘五十餘件，其間鈐有各色官印，對研究宋朝政治、經濟、軍事及古代書簡、文牘制度、書法藝術，均有極高價值。

元、明以來，江南本爲人才匯集之處。建館以來，由於館方不斷地進行探訪、鑑定與收集，才能有今日如此之規模。該館的書畫藏品還有一項特色，就是與江南收藏家的密切關係，如龐元濟（1864-1949）之「虛齋」、顧文彬（1811-1889）之「過雲樓」、周湘雲之「寶米室」、吳湖帆（1894-1968）之「梅景書屋」、劉靖基（1902-1997）之「靜寄軒」等，這些收藏家自身或其子孫，或捐或讓地將多年收藏的精品入藏於上海博物館。

此外，由於近年來上海經濟發展的突飛猛進，故從私人藏家或拍賣場上購回許多重要書蹟，如高宗《稽康養生論》、《淳化閣帖最善本》等。上海博物館雖爲中華人民共和國建國以後才成立的綜合藝術博物館，然其藏品卻居江南之冠，爲中國三大博物館之一，更是爲現代中國的經濟成長留下歷史的見證。

西安碑林博物館

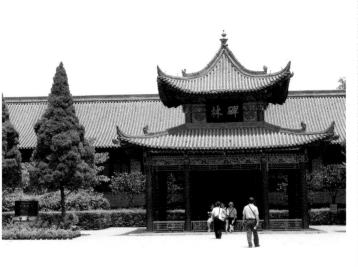

西[安]碑林博物館　（馬琳攝）

西安碑林博物館位於西安市三學街，是北宋元祐二年為保存唐開成年間鐫刻的「十三經」而建立起來的碑石集中地，從漢到清，共收集歷代一千多塊碑石，為中國研究碑刻和書法的重要寶庫。圖為碑林博物館內庭院之一景。（洪）

西安碑林博物館係利用孔廟舊址所建立起來的主題博物館。該館的前半部保存著孔廟的大致原貌，後半部是碑林及1959年於西側興建的石刻藝術陳列室。館中收藏各類碑刻眾多，蔚然成林而馳名中外，是一座以收藏、展示及研究古代碑石墓志與石刻藝術品為主的博物館。

秦　嶧山刻石　秦始皇二十八年（西元前219）
碑高218公分　寬84公分　厚16公分　西安碑林博物館藏

碑林的建立與唐代《石台孝經》和《開成石經》有直接的關係。兩者均先後立於唐長安城務本坊太學內。唐天寶四年（745），唐玄宗李隆基親自為《孝經》作序、注釋，並以隸書書寫，因碑體高大，下有三層台座，故名《石台孝經》。《開成石經》刻於唐文宗開成二年（837），是唐代繼承漢魏刻石校經傳統，在太學刻石作為供人校勘的標準本。是碑林中保留下來最完整的經籍石刻，內容包括《周易》、《尚書》、《詩經》、《禮記》等十二部，共一百一十四石、六十五萬餘字，儼然一座石質書庫（清代補刻的《孟子》十七面三萬餘字也陳列於此，合稱《十三經》）。由於戰亂和環境不好，幾經遷徙。北宋元祐二年（1087）漕運史呂大忠等人，將石經及著名石碑移建於此，經金、元、明、清、民國的修建，規模及收藏都不斷地擴增。

碑林中的秦《嶧山刻石》摹本，為徐鉉臨摹的本子，同時也刻有其弟子鄭文寶所書的楷書，為宋初書寫顏真卿書風的重要書品。《嶧山刻石》收藏於此，分別是《多寶塔碑》（四十四歲）、《藏懷恪碑》（五十四歲前後）、《郭家廟碑》（五十五歲）和《爭座位帖》（為廣德

碑林的建立與唐代的蹟。明萬曆出土的東漢《曹全碑》，此碑娟秀的書風與精緻的刻工，一出土立即引起書家的重視，紛紛收藏拓本並學習此碑之書法，如王鐸、郭宗昌、傅山等人。對於碑學所推崇的那些神品，可以發現很多都是書寫與刻鐫欠佳，透過此碑，在當時決非代表最高的書寫水準。此碑字體流美，是現存漢碑中保存最完好的精品。魏晉南北朝《司馬芳殘碑》、《廣武將軍碑》、《輝福寺碑》以及于右任於三十年代捐贈的《鴛鴦七志齋藏石》中的北魏墓志，都是很有名的碑刻。隋、唐時期的碑刻數量最為壯觀，有隋《孟顯達碑》、《智永千字文碑》、唐虞世南《孔子廟堂碑》（見本刊系列「歐陽詢虞世南」冊）、歐陽詢《皇甫誕碑》（見本刊系列「歐陽詢虞世南」冊）、褚遂良《同州聖教序碑》（見本刊系列「褚遂良」冊）、歐陽通《道因法師碑》、張旭《斷千字文》、李陽冰《三墳記碑》（見本刊系列「李陽冰」冊）、懷素《千字文》、柳公權《玄秘塔碑》（見本刊系列「柳公權」冊）以及僧懷仁集王羲之的《集王聖教序碑》（672）（玄奘自印度取經返回長安後，奉命譯經，太宗親為撰序，太子李治作記。此序、記及玄奘所譯《般若波羅密多心經》同刻於此碑，書法由懷仁集字，諸葛神力勒石，朱靜藏鐫刻。宋以後，碑石中斷，加上捶拓日久，字畫逐漸淺細。）等。

值得一提的是，唐代大家顏真卿有多方

唐 大秦景教流行中國碑 建中二年（781）碑高279公分 寬99公分 厚28公分 西安碑林博物館藏

唐 孔子廟堂碑 武德九年（626）碑高280公分 寬110公分 厚28公分 西安碑林博物館藏

二年（764）顏真卿寫與郭英乂之信稿，宋時曾歸長安安師文，安氏將之摹勒上石，墨蹟今已不傳。通觀全篇書法，一氣貫之，字字相屬，剛烈之氣躍然紙上。因爲是草稿，故作者凝思詞句間，不著意於筆墨，反而寫得滿紙鬱勃之氣橫溢，成爲書法史上的巨著，與《蘭亭序》合稱「雙璧」。唐《顏勤禮碑》（七十歲）、《馬璘殘碑》（七十一歲）、《顏家廟碑》（七十二歲），提供顏書完整的發展過程（有關顏真卿多件作品見本刊系列「顏眞卿」冊）。唐以後的書法名家如黃庭堅、米芾、趙佶、趙孟頫、董其昌、何紹基以至近代的于右任等，也都在碑林留下珍貴的書法作品。

另外，還有許多碑刻具有重要的史料價值。唐《大秦景教流行中國碑》（此碑之碑陽爲漢字，底及側面刻滿了古敘利亞文。天啓三年（1623）在周至出土，內容描述大秦國、景教及在中國的傳教。會昌廢佛，大秦寺未能倖免，石碑因此下落不明。碑石出土後拓片傳到歐洲，引起各界重視，丹麥人以千兩銀子收購未成，後仿制一方攜回，美、日亦派員前來複製。）記載宗教史及中西文化交流的資料。唐徐浩書《不空和尚碑》則涉及佛教密宗的傳播和中日、中印的文化交流史。

西安碑林目前收藏有從漢代至今的碑石、墓志近三千件，時間上橫跨了兩千多年。大量而完整的書法碑刻可以彌補墨蹟流傳的不足，而涉及史料的碑刻也能補充修正正史記載之闕誤，無論就書史或歷史的角度而言，都是相當重要的一座主題博物館。

東漢 曹全碑 局部 漢中平二年（185）碑高272公分 寬95公分 西安碑林博物館藏

京都國立博物館

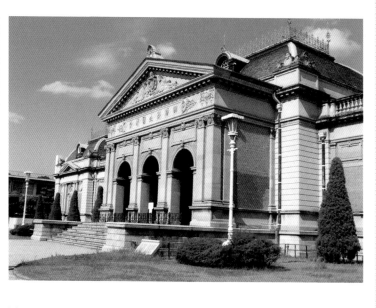

京都國立博物館原為天皇御所內舊米倉所改設，後幾經改建成今日歐式古典建築式樣。館內的書法作品之收藏，主要來自京都地區附近寺廟的委託寄存及收藏家的捐贈。（洪）

明治八年（1875），日本政府於御所內舊米倉創設府立博物館，於1883年閉館。明治初期的日本，為保護因歐化主義風潮及神佛分離令等，而面臨消逝的神社寺廟等文化財，宮內省於明治二十二年（1889），決定於東京、京都及奈良設置國立博物館，分別稱為帝國博物館、帝國京都博物館及帝國奈良

博物館。

明治三十年（1897），帝國京都博物館正式開館。三十二年，因官制修訂，更名為京都帝室博物館。大正十三年（1924）為紀念皇太子於京都舉行婚禮，改為恩賜京都博物館。後因管轄權移於國家，於昭和二十七年（1952）改稱京都國立博物館。四十一年，新館開館，擁有兩個陳列展示館。

目前京都國立博物館的書法藏品約有一千兩百多件，另外接受其他神社寺廟所委託保管之書作約九百多件。除了自購及寄託的館藏外，亦有來自收藏家的寄贈，如京都守屋孝藏、大阪錢高久吉夫婦及竹中ミネ、大阪上野精一、京都西村豬之助、鐮倉廣田松繁等。京都國立博物館自創建以來，即是以展示及保存分佈於京都地區的重要文化財為主，並持續進行相關之研究。

典籍經書類中較為重要的是朱熹的《論語集註草稿》三帖，此為朱熹之手稿，雖非書法創作，卻更能體現其平常書寫的習慣與面貌。儘管不是專業書家，但朱熹憑藉其豐富涵養學識，作品也帶有特殊的個人風格。（其纏繞的用筆與單字堆疊而下的寫法，在明末黃道周作品中亦可見到。）其餘有從南北朝時代到宋元的寫本。墨蹟有南宋凝絕道沖的《跋大慧老人書法語》（1241），傳元無準師範的《聽濤聲》，張簡《蘇軾像副卷》（1362），《先朝寶翰》（明清：宋濂、張三豐、沈粲等），吳派書家王鏊、李東陽、祝允明、文徵明、唐寅、陳淳等，文人李夢陽、王守仁、唐順之、楊繼盛、焦竑等，晚明有

陳繼儒、董其昌、高攀龍、陸萬里、朱期達、陳元素、張瑞圖、王鐸、黃道周、倪元璐、楊漣、何吾騶、靜壽道人、清初宋曹、傅山、許友、今釋、錢謙益、朱彝尊，還有清至民國的書家，其中有二十多件吳昌碩《日下部東作墓碑》（自日下部東作與吳昌碩交遊後，吳之書畫篆刻亦隨之遠播日本。東作於印章酷愛吳昌碩，其門人河井仙郎受其影響，並由羅振玉、汪康年介紹，出入吳昌碩門下。河井仙郎也與其他中國印人廣結墨緣，後來成為日本印學界宗師，更奠定吳昌碩在日本的崇高地位。）之作品。

碑帖有王羲之《十七帖》（上野本），《十七帖》是著名的王羲之草書代表作，因卷首「十七」二字而名，載於《法書要錄》中。此帖為一組書信，據考是寫給益州刺史周撫的文字。時間從永和三年（347）到升平五年（361），達十四年之久，無疑是研究王羲之生平和書法發展的重要資料。及《游丞相藏玉泉本蘭亭神品》、《集王聖教序》、智永《眞草千字文》、褚遂良《雁塔聖教序》、顏眞卿《多寶塔碑》、《汝帖》、《絳帖》、歐陽修書《資政殿學士戶部侍郎范文正公神道碑銘並序》（1054）。

由於京都地區有眾多歷史悠久的寺廟，這些寺廟又與中國明末清初黃蘗宗僧人有關，因此便擁有很多福建、浙江地區的書家作品，帶有強烈的區域性質。基於文物保存的觀念，由於寺廟並不具備量好的收藏環境，因此很多作品都寄藏於該館。這批作品，而是有很多在中國都並非是第一流的作品，而是

流行於僧人及沿海地區的次級書家，在中國並不受重視，流傳數量也不多。因此，這批材料對於研究中國沿海的區域風格及當時中日的貿易與書法文化之交流，無疑是第一手且最重要的資料。

張即之《禪院額字——首座》，從起筆、收筆到行筆的書寫習慣與結字方式看來，此額應是張即之所書。全作僅書二字，整體氣勢恢弘，筆劃渾厚雄強。由於大字結體容易流於鬆散，然此作結字穩固而緊實，可知張即之除了善寫中楷外，對於大字書寫也相當擅長。當然他還有其他大楷流傳下來，但是如此大的字僅於日本保存下來，故相當珍貴。

南宋 張即之《首座》 紙本 44.8×92.3公分
京都國立博物館藏

南宋 朱熹《論語集註草稿》二帖三十七頁之二 紙本 每頁25.9×13公分 京都國立博物館藏

21

東京國立博物館

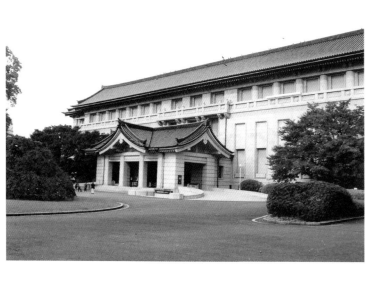

東京國立博物館（嚴雅美攝）

東京國立博物館是日本最古老、規模最大的博物館，收藏有十餘萬件的文物。其中有關中國之歷代書蹟，也從明治時期以來不斷累積，而成為中國書法作品在海外的重要收藏地。（洪）

東京國立博物館是明治五年（1872）開館，作為美術博物館，它是日本最古老及規模最大，收藏了大約十萬件藝術品，其中中國寶、重要文化財有七百多件。收藏種類有日本和東洋的繪畫、書籍、雕刻、陶俑、銅器等考古品。東京國立博物館雖然自建館百餘年來，書蹟部門的收藏以日本方面為優先考量，但是明治以來，館方也藉由購入及收藏家的寄贈，不斷擴充中國部分的收藏，種類有古寫經、典籍、文人書蹟、僧侶書蹟、拓本、法帖、印、印材、印譜等。

明治期間（1868-1911）所獲得的書蹟，以江戶時期的收藏品居多。明治九年，市河三鼎寄贈其祖父市河米庵的收藏，計明、清書蹟三十餘件及碑帖五十餘件。明治三十三年，米庵子三兼再捐出二十餘件。明治四十年，今泉雄作捐贈漢唐間拓本四十餘件。

大正時期（1912-1925），館方購入數件明清書法，且獲得若干捐贈。大正八年，神谷傳兵衛捐出古銅印及石印材一百餘件。

昭和前期（1926-1945），購入質佳的明清書蹟，有王鐸、傅山等。昭和十三年，松平直亮捐出宋、元僧侶墨蹟八件，其中有圜悟克勤之《印可狀》、大慧宗杲之《尺牘》、無準師範之《尺牘》、虛堂智愚之《法語》，都被定為國寶或重要文化財。

二次戰後（1946以後），由於不少文物流往海外，因此文化廳為了避免更多的流失，採取積極的收集措施，因此收到很多重要的書蹟：《王勃集卷廿九、卅》、《碣石調幽蘭第五》、北（石間）居簡《偈》、虛堂智愚《偈頌》。昭和四十、四十四年，高島菊次郎一次捐一百八十一件，一次捐三十五件，同時還有一百餘件的中國繪畫。其中有宋代的蔡襄、宋高宗、朱熹、張即之，元代鮮于樞、趙孟頫、康里子山，明代祝允明、王守仁、文徵明、董其昌，清代金農、鄭燮、鄧石如、劉墉、趙之謙等人的墨蹟。拓本有宋拓《婁壽碑》、《吳炳本蘭亭序》、《獨孤本蘭亭序》（趙子昂十三跋本）（元至大三年（1310）秋，趙孟頫由湖州乘船去大都，時過吳興南潯鎮，獨孤和尚贈送一本《定武蘭亭》拓本，欣喜不已，途次舟中不斷展玩，共留下十三段題跋，並自臨一過。此卷後遭火劫，故傳世為燒殘本，後留入日本。見本刊系列「趙孟頫」冊）、《關中本智永真草千字文》。這些可說都是中國書道史上的重要作品，也成為東洋館中中國書蹟收藏的基礎。

後來，中村儀雄、內藤虎寶、廣田松繁、梅原龍三郎等等，也都陸續捐出書蹟給東京國

南宋末 富直柔《行書與南卿尺牘》紙本 35.7×38.6公分 東京國立博物館藏

x
 立博物館。

在接受捐贈的同時，館方亦購入六朝寫經、宋拓《漢石經殘字卷》、張瑞圖《西園雅集圖記十二屏》、八大山人《盤谷歌軸》等。

也有由文化廳購入交付東博管理的，有黃庭堅《王史二氏墓誌銘稿卷》《王長者墓誌銘》應書於光祐元年（1086），山谷時年四十二歲，可見其傳統二王書學的功底。《史詩老墓誌銘》可能書於元符元年（1098），字體較小，結體更加緊俏，用筆稍多波折，與《王長者墓誌銘》流利秀逸的書風相去甚多。），米芾《行書三帖卷》及《行書虹縣詩卷》（此

卷從內容考定應書於崇寧五年（1106），書風上也明顯可看出是晚年之作，筆劃末筆的運筆特別加重，如捺、撇、鉤等，與其晚年小行書的處理方式一致。用筆兼具沉穩及飛動，墨色富濃淡枯潤之變化。此作更有金代詩人元好問的跋，為珍貴的金代書法。見本刊系列「米芾」冊）、趙孟頫（1254-1322）《楷書玄妙觀重修三門記》（1302作，玄妙觀在古城蘇州，創建于西晉咸寧二年（276），後屢遭興廢，元成宗元貞元年（1295年），改為玄妙觀。此記為牟巘撰文、趙孟頫書並篆額，為碑刻之原墨蹟本，可知元代刻碑並非

直接書丹石上，而是模勒上石的方式，如同刻帖一般。此楷書的用筆精謹而俐落，結體穩固而和諧，為其楷書之傑作。見本刊系列「趙孟頫」冊）、馮子振《行書居庸賦卷》等五件手卷。

東博收藏中值得一提的，就是高島菊次郎所贈的珍貴宋人書蹟，如蘇舜欽、王升、曾肇、韓絳、趙令時、李常、錢勰、孫覿、張浚、范成大、吳琚、張栻、富直柔等。這批尺牘的作者多為當時的文人官員，大部分人的尺牘在台北故宮也有收藏，可以彼此相互印證。若再配合上海博物館所發現的宋人佚簡，無疑可以使宋代書法的時代風格全貌更加清楚。

北宋 趙令時《行書與都尉節使尺牘》「雨溼帖」
紙本 33.3×41.5公分 東京國立博物館藏

元 馮子振《行書居庸賦》局部 1317年 卷
紙本 48.1×887.4公分 東京國立博物館藏

元 康里子山《草書詩書》局部 35.4×63.8公分
東京國立博物館藏

23

書道博物館

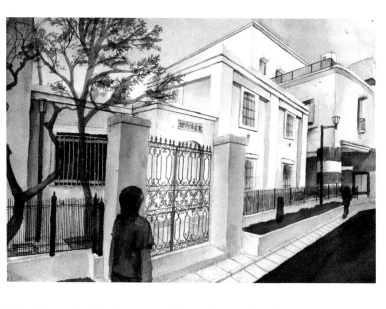

書道博物館（鄭雅華繪）

多接觸中國文物的機會，對古法帖產生莫大的興趣。之後，日本如文求堂、琳瑯閣、文雅堂、晚翠軒等書店，專門經營中國書籍及拓本類，對不折的收藏有很大的幫助。當然，往來中日的商人也是藏品來源。藏品的購藏費用及昭和十一年的博物館開館建設費，完全由中村不折先生個人對書法的興趣。之後，直到平成七年寄贈台東區的六十年間，完全由中村家來維持博物館的經營。平成十二年再度開館，即為現今的書道博物館，分成本館及中村不折紀念館兩部分。本館與金石學有密切之關係，展示石刻的收藏，為漢字書法及文字歷史相當重要的資料。中村不折紀念館則陳列碑拓法帖與墨蹟的收藏。另外，還設有中村不折紀念室，展示不折的作品及相關資料。

博物館的藏品內容豐富，自殷代甲骨文開始，有青銅器、玉器、鏡鑑、瓦當、博、陶瓶、封泥、璽印、石經、墓券、佛像、碑碣、墓誌、文房用具、碑拓法帖、經卷文書、文人法書等。總數約一萬六千件，其中包含重要文化財12件，重要美術作品5件。

《法句譬喻經卷第三殘卷》（前秦甘露元年，359）、《佛說菩薩藏經卷第一殘卷》（北涼承平十五年，457）、《摩訶般若般羅密經卷第十四殘卷》（梁天監十一年，512），此三件為魏晉南北朝時期，楷書發展過程中的重要墨蹟。《三國志吳志卷第二十殘卷》、《搜神記》、《春秋左氏傳殘卷》、《抱朴子內篇卷第一殘卷》、《鄭玄注本論語殘卷》等五件，為晉、唐間寫本。以上八件為重要文化

書道博物館的成立，完全是中村不折先生個人對書法藝術的興趣及努力、經營所建立起來的；藏品一萬六千餘件。館分兩部分。一為本館，展出與金石學相關之重要資料：一為中村不折紀念館，展出碑拓法帖與墨跡收藏品，為一專業的書法藝術博物館。（洪）

書道博物館這批中國及日本書道史的重要文物的收藏，乃日本西畫家及書家中村不折個人（1866～1943）花了四十年的時間蒐藏。收藏的契機乃是起因於明治二十八年中日戰爭時，不折被派為從軍記者，因而有許

財。

不折所藏的這批典籍及古寫經，為大正十一、十二年（1922-23）從文求堂購入。

重要美術作品有《永壽二年三月瓶》（156），瓶上文字為黑漆書，大正三年（1914）西安出土，同年十二月為不折所得，並以此名其齋室為「永壽靈壺齋」。不折另外還收藏其他十個漢瓶，其中文字有提到「天帝使者」、「天帝神師黃越章」等，可與傳世銅印「天帝使者」、「天帝使者殺鬼之章」、「黃神越章」等相互參考，為釐清這些印章用途的重要資料。

書法墨蹟有王獻之的《地黃湯帖》（草書六行，為唐人雙鉤填墨本，結體上具有秀麗俊爽的感覺，在手法上不亞其父王羲之，行筆的速度也較快速，此為王獻之草書的特色。《宣和書譜》中載有同名稱之作品，但不知與此作關係為何。見本刊系列「王獻之及王氏一門」冊），是日本博物館收藏中唯一

前秦《法句譬喻經卷第三殘卷》局部　甘露元年（359）
紙本　24×239.3公分　敦煌出土　書道博物館藏

的王獻之作品。此作為不折於明治四十四年（1911）時，以當時一千圓的高價購於文求堂。楊凝式《神仙起居法卷》（乾祐元年）（書法由唐到宋，楊凝式是一轉折人物，在繼承唐代書法的基礎上，以險中求正的特點創立新風格，盡得天真爛漫之趣。內容是書寫古代醫學上的一種健身按摩法，文體近似口訣。），類似的本子在北京故宮也有一本，品質較優。本卷雖為摹本，但亦不失為楊凝式書風的重要參考作品（見本刊系列「楊凝式」冊）。顏真卿《自書告身帖》（此作用筆蒼勁渾厚，結字奇崛變化，為顏書重要代表作。原為內府舊藏，有蔡襄、米友仁、董其昌等跋，後入清宮。出宮說有二，一為賞賜恭親

王奕，另一為英法聯軍時從圓明園散出。蔡襄《顏真卿自書告身跋》，得魯公筆法而更秀正，他在面對典範時，並非泥古不化，字裡行間也可看出他對書法的觀念及追求。，儘管此作墨氣稍差，但很可能是顏真卿唯一傳世楷書墨蹟《自書告身帖》見本刊系列「顏真卿」冊）。蔡襄《謝賜御書詩表》（書法出自顏真卿，又上溯晉人，尤精心於二王的筆法，於顏真卿的遒勁之外，別有一股溫潤妍媚的風味，尤其是他所寫的尺牘，筆筆精心，處處秀麗，風流蘊藉，融合二王與顏真卿的筆法，成為自己的特色，開啟宋人書法的新風格。），為他重要的楷書作品，台北故宮博物院及東京國立博物館皆藏有此作之摹本，東博本為高島菊次郎舊藏。虞集《題杞菊軒詩冊》及鮮于樞《草書後赤壁賦冊》為元代重要書蹟，其餘還有文徵明、文彭、張瑞圖、董其昌、王鐸等。

金石類的作品有《熹平石經殘石》，於民國十一年所發掘出土約九十片，不折於昭和十七年從中國學者白堅處購入。同時擁有石經收藏的博物館為藤井有鄰館。不折還擁有有魏正始年間（240-248），刻有古文、小篆及八分的《三體石經斷碑》。

重要拓本有《石鼓文》（宋拓）、《泰山刻石》（宋拓）、《開通褒斜道刻石》（宋拓）、《孔宙碑》（宋拓）、《西嶽華山廟碑―長垣本》（宋拓）、《張遷碑》（明拓）、《廣武將軍碑》（最舊拓）、《爨寶子碑》（出土初拓）、《中嶽嵩高靈廟碑》（宋拓）、《九成宮醴泉銘》（宋拓）、《十七帖―欠十七行本》（宋拓）、《定武蘭亭序―韓珠船本》（宋拓）、《淳化閣帖―夾雪本》（宋拓）、《絳帖》（宋拓）、《書譜》（宋拓）、《真賞齋帖―火

前本》（明拓）等。

書道博物館的豐富館藏，除了顯示中村個人對文物的熱愛外，也可見到近代日本對中國書法的收藏態度。由於清末楊守敬及羅振玉等人，直接將大量碑帖原蹟介紹到日本，也促使日本收藏界對中國書法原蹟的追求，趁中國動盪之際趁購入大量名品。在日本的書畫收藏中，除了歷代的文化交流與貿易外，有很多珍品都是此時期東渡到日本的。

晉唐年間《搜神記》局部　紙本　30.8×541.3公分　敦煌出土　書道博物館藏

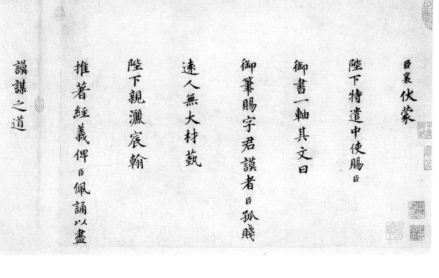

北宋　蔡襄《謝賜御書詩表》局部　1052年　紙本　縱28.8公分　書道博物館藏

弗利爾美術館

弗利爾美術館（黃文玲攝）

弗利爾美術館是底特律鐵路資本家、中國文物收藏家 Mr. Charles Lang Freer 於1923年所創建。但直到1977年，聘請傅申教授擔任東方部主任，才為美術館添加質量均豐的中國書法收藏。弗利爾美術館為一回字型建築，圖是從內部望向中庭之一景。（洪）

弗利爾美術館創建於1923年，乃是出自底特律鐵路資本家及中國文物收藏家 Charles Lang Freer （1854-1919）的個人心願。當年搭乘蒸汽船旅行亞洲的弗利爾，是美國開始收藏亞洲藝術的先驅。弗利爾先生在1907年至1911年間，多次到中國考察，向上海及其他地方的收藏家購買了相當數量的字畫。弗利爾早自1880年便開始收藏，1890年退休後，更是全心投入藝術收藏的工作。1906年，Smithsonian Institute 接受弗利爾所捐贈的收藏，並由弗利爾出資建造美術館，於1916年動工。

1977年，Thomas Lawton 擔任第五任館長，邀請任教於耶魯大學的傅申先生擔任東方部主任。在 Lawton 的期望下，傅申先生為美術館增添了質量均豐的中國書法收藏。1980年春為該館購入王獻之的《保母帖》、趙孟頫《常清靜經》以及明清書法精品十餘件，為西方公立博物館中最重要的一批中國書法收藏，這些作品分別得自移居美國的收藏家余協中、王季遷、翁萬戈，其後又續收明清書蹟數十件。

美國博物館可以收到這麼好的收藏，跟中國大陸長期的戰亂不無關係。因戰亂而移民至美國的收藏家，將大批珍貴書畫運出中國，這些藏品也就紛紛輾轉流入美國收藏家或博物館手中。

該館的重要書蹟有王獻之《保母誌》（南宋姜夔對此磚推崇，認為此作與《蘭亭》、《樂毅論》契合，保存了最可信的二王筆法。據載，嘉泰二年（1202）於會稽山陰出土，同時還有一方小硯，背刻「晉獻之」，腹有「永和」二字。故此磚被視為王獻之所書，不過還是有人持保留的態度。）及趙孟頫跋。唐有褚遂良《文皇哀冊》（明嚴澂摹本，此帖的重要性除了保存此墨蹟的原貌外，更為明代鉤摹技術之代表。用筆及結字都與米芾有相當密切的關係，不排除此本之原作為米芾之臨本。嚴澂，字道徹，江蘇常熟人，文靖公嚴訥之子。因父蔭任中書舍人，官至邵武知府。晚年辭官家居，奉持雲棲蓮池大師的教化，年七十八歲。）

宋人有李彭《題李公麟畫醉僧圖卷題跋》，傳蘇軾《傳李公麟畫陶淵明歸隱圖卷》，西巖了惠《傳胡直夫釋迦出山圖贊》，簡翁居敬《宋人畫蜆子捕蝦圖贊》。南宋的龔開《中山出遊圖卷自題》。還有金代的王庭筠《李山畫風雪杉松圖卷題跋》（王庭筠為南宋時學習米書最好的三家之一，就創作的角度而言，也是較有開創性的一家，不似米友仁及吳琚的規矩。用筆勁利，雖嫌不夠圓潤，卻也不流於扁薄。除了用筆的差異外，結體則是深受米芾影響。卷後又有其子王萬慶之跋（1243）為珍貴的金元過渡期的代表書跡，另北京故宮柳公權《蘭亭詩》亦存有其跋。）。

元有趙孟頫《常清靜經》、康里子山跋《趙孟頫常清靜經》（此卷1920年代初期由溥儀盜出宮，待偽滿瓦解，長春之精品散出，

東晉 王獻之《保母誌》 365年 宋拓本 31×29公分
弗利爾美術館藏

為余協中購得。其後徙居美國，至1981始歸該館。款下「書」字原爲「畫」字所挖補，「趙氏子昂」印上方邊欄亦斷，梁清標《秋碧堂法帖》中刻「畫」字，故推測應有老子像於前。本卷題跋，僅康里子山一人，康里用筆精勁飛動，與子昂的妍整婉雅形成強烈對比。），趙孟頫《二羊圖自題》，楊瑀《鄒復雷畫春消息卷》及楊維楨、顧晏題，吳鎮《漁父圖自題》，中峰明本《梵隆畫十六應眞跡》等。

明代有宋克、程南雲、夏衡、徐有貞、張弼、任道遜、沈周、文徵明、吳寬、祝允明、文徵明、王寵、蔡羽、陸師道、彭年、周天球、陸深、張寰、陳淳、徐渭、董其昌、周亮工、查士標、龔賢、沈荃、朱耷、黃愼、劉墉、錢灃、鄧石如、何紹基、翁同龢等。

一般的書法收藏較重視書法作品本身，當年任職於該館的傅申教授，編寫了一套《歐米收藏中國法書名蹟集》，首度將視野延伸至書畫作品題跋及引首，豐富書法史的面貌，畢竟題跋確實保存了很多重要文人的字跡，過去也一直都不被書史研究者所注意。這一點，無論是對現代的書法研究或是收藏方向都有很大的貢獻。

金 王庭筠《李山畫風雪杉松圖卷題跋》 紙本
29.7×79.2公分 弗利爾美術館藏

明 文徵明《行書前赤壁賦》局部 1558年 紙本
23.4×271公分 弗利爾美術館藏

明 嚴澂《摹褚遂良文皇哀冊》局部 冊頁 紙本 每頁
22.8×22.1公分 弗利爾美術館藏

大都會博物館

大都會博物館（黃文玲攝）
大都會博物館是美國最大的博物館，建於1880年，館身即是一棟宏偉而美麗的建築，佔地八公頃，裡面藏品則有三百多萬件，如同一個浩瀚的藝術瑰寶海洋，是世界著名的大博物館之一。（洪）

紐約大都會博物館是美國最大的博物館，建於1880年，整個博物館是一幢大廈，占地8公頃，僅北京故宮博物院的九分之一，但展出面積很大，反而是故宮博物院的兩倍。博物館藏有300多萬件世界藝術珍品，如同一個浩瀚的藝術瑰寶海洋。博物館有19個專業部門，負責各類藏品的徵集、保管和展覽。展品有來自全球各地的繪畫、雕塑、掛毯、壁畫、樂器、服裝、兵器、家具和彩色玻璃等，僅服飾館就收藏了4個世紀以來五大洲的各民族服裝1萬5千件。許多館都因收藏品太多，展廳有限，只能輪流展出。許多展廳或展室都以捐贈者的名字命名。博物館內收藏的文物大多是捐贈的，因此有許多展廳或展室都以捐贈者的名字命名。

大都會博物館於1973年才開始收藏中國書畫，為美國幾家美術館中起步最晚的。1970年，大都會博物館慶祝一百週年，董事會主席Douglas Dillon 發現館內各部門的發展落差太大，為落實當年建館初衷的百科全書式的收藏，所以邀請方聞先生擔任顧問。隔年，方聞開始規劃亞洲部門，積極增加收藏的量與質，擴大成立永久陳列室。亞洲部門直到1998年才成立永久陳列室。由於博物館的中國書畫收藏不多，故成立之初便採取向收藏家大量購藏的方式。1973年，向王己千先生購買25件宋元畫作，之後，又陸續向John M. Crawford 購藏宋、元、明、清書畫兩百多件，同時也購入Robert Ellsworth、John B. Elliot 等知名收藏家的收藏。

值得一提的是顧絡阜的收藏，其收藏的質與量在全美可說數一數二，他多數的藏品後來都成為該館的館藏。他原本為西洋善本書收藏家，早在環遊世界至日本時，對中、日美術品留下深刻的印象。1951年以後與紐約的日本古董商Joseph U. Seo結友，開始收購中國文物。由於遇到張大千先生帶著收藏品避居海外，在Seo的介紹下，得到大風堂所收的宋元繪畫多件，不久又獲得宋元書法精品，之後便開始以中國書畫為收藏對象。

該館的宋代書蹟有黃庭堅《廉頗藺相如傳卷》，此帖為其晚年佳作，可謂「人書俱老」。全作消散簡淡，不刻意求工。用筆痛快沈著，節奏明顯，變化自然。結體疏密有致，行氣相互融合，生動活潑。全卷長達18公尺，為書法史中罕見巨著。及米芾的《吳所書。（見本刊系列「米芾」冊）。南宋時期

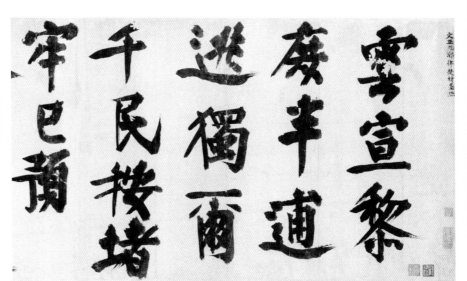

元　耶律楚材《送劉滿詩》局部　1240年　卷　紙本
36.5×274.5公分　大都會博物館藏

江舟中詩卷》，此詩卷用筆隨意自然，筆調清新樸雅，可謂痛快淋漓。結體不拘一格，字形左右搖曳，富生動變幻之姿，為宋代尚意書風之代表作。從風格上判斷，為米芾早年書風之代表作。從風格上判斷，

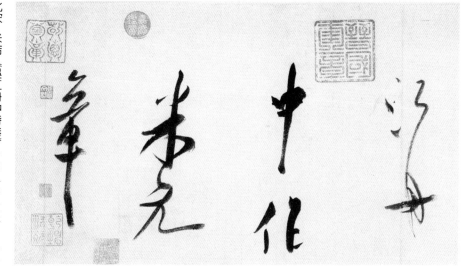

研究或是文化詮釋等領域。由於中國近年來在經濟上的高度成長，加上民族意識的抬頭，那些海外私人收藏或拍賣場上的重要作品幾乎都為中國大陸買回。此外，中國最近也開始積極投入藝術史學科的建立，積極網羅海外藝術史學專家回國任教，如方聞教授自普林斯頓退休後即回北京清華大學服務。或許在不久的將來，中國眞的有機會可以繼美國之後成為中國藝術史的研究重鎮。

的書法作品則有傳宋高宗、傳宋孝宗、楊皇后、宋理宗等皇室書法，為理解南宋皇室書風發展的重要作品。范成大《宋人畫西塞漁社圖卷題跋》（見本刊系列「陸游范成大」冊），趙孟堅為南宋宗室，雖不師高宗書法，但遵循晉唐古法，著有《書論》。此作的用筆講究筆鋒之運用，結體上也以平穩為主，與唐人書法的路子相近。除了書法上的材料外，也有助於瞭解其繪畫思想，加上卷後題跋，提供趙氏一門豐富的墨蹟資料。）趙孟堅《畫水仙圖卷題》。遼代重要文臣耶律楚材

《送劉滿詩》（1240年作，耶律楚材的蒙古名為吾圖撒合裏，契丹族人，遼宗室。他是蒙古統治階級中推行漢文化的中堅人物和元代開國重臣。其書雄放剛健，硬拙挺拔，如鑄鐵所成，有剛毅之氣，與後來趙孟頫提倡的晉人韻味迥異。此作曾爲舊上海施百貨公司總裁譚敬（區齋）藏品，爲其傳世孤品，相當珍貴。）

元人有錢選《王羲之觀鵝圖卷自題》，鮮于樞《歸去來辭》、《石鼓歌》，趙孟頫《王羲之書事》等。保存於字畫裡的題跋有周密、仇遠、郭天錫、王介、馮子振、虞集、柯九思、柳貫、張雨、倪瓚等人。

明代有宋濂、宋克、程南雲、唐寅、祝允明、文徵明、吳奕、錢穀、王穀祥、沈周、吳寬、王鏊、文彭、米萬鍾、屠隆、張瑞圖、莫是龍、倪元璐等。清有王鐸、法若眞、金農、鄭燮等。

現今美國博物館已很少像以往那樣大手筆地收購中國字畫，這除了牽涉到預算及贊助者外，也與藝術史界的動向有關。目前美國藝術史界中純粹研究中國古代書畫的學著可說寥寥無幾，大多數皆已轉向中國近現代

普林斯頓大學美術館

普林斯頓大學美術館的書法收藏是全美所有大學美術館中最好的，她的收藏主要靠方聞教授和收藏家John B. Elliot兩人的合作，才建立起她的權威性。他們兩人是研究與收藏的完美結合，使得普林斯頓大學的書法研究博士論文始終高居全美之冠。（洪）

普林斯頓大學美術館的書法收藏是所有大學美術館中最好的，且截至目前爲止，以書法爲研究主題的博士論文數量還是全美之冠，顯見該校在書法史研究中的地位。當然，談到普林斯頓美術館就不得不提到方聞教授及John B. Elliot兩位。作爲私人藏家，John B. Elliot收藏的中國書法作品，除了紐約的顧洛阜家族之外，在美國可說是無人匹敵。他自1960年代開始進行中國書法的收藏，關鍵人物即是著名的中國美術史學者方聞教授，艾略特與方聞的合作模式，可說是收藏家與研究者的完美合作，研究者爲收藏家提供鑑賞與收藏的相關諮詢，而收藏家所建立的收藏又有助於研究。艾略特的收藏無疑對美國的中國書法史研究貢獻良多，使研究者能直接對一流的作品進行研究。艾略特過世後，他的數百件書法以及可觀的畫作都按其意願捐贈給普林斯頓大學美術館。

1970年代後半，Jeannette Shambaugh Elliot女士在王季遷先生及Richard Barnhart等導引下，建立了一個明清書法收藏，此批文物也在1979年全數贈予普林斯頓大學美術館。

John B. Elliot的藏品堪稱稀世珍寶的有三國時索紞寫在經卷紙上的《道德經》。還有東晉王羲之的《行穰帖》（此帖原屬張大千大風堂舊藏，應爲八國聯軍時，從圓明園所散出。張大千曾攜此卷至日本，並存放於書法家西川寧處。《行穰帖》爲唐代的雙鈎廓填本，有宋徽宗泥金題簽及宣和諸印璽，曾爲董其昌友人吳廷所藏，故董其昌留下多處題跋，後入清宮。見本刊系列「王羲之」冊），歷代鑑賞者在卷後留下了三公尺多的題跋。

宋人書蹟有黃庭堅的《贈張大同卷跋尾》，此作書於1100年，黃庭堅在書學上的所有創新與成就，都可以在此卷中一一體現。作爲論文題目中心，研究黃庭堅的書法，即以此爲首件以現代藝術史方法透徹研究的書蹟，在書法史的發展過程中當然有其重要意義。另外還有米芾的《留簡帖》、《歲豐帖》、《逃暑帖》，傅李公麟《孝經圖題》。楊皇后《四時節物七絕方冊》，與張即之的《金剛般若波羅蜜經》，此經作於1246年，爲書家追薦其亡父的忌辰而作，詳見卷後題記。全卷用筆靈秀飛動，筆力千鈞，爲張即之早年標準書風，對研究其書風發展相當重要。此冊於萬曆時曾由畢熙志手鈎勒石，後於同治再度刻石，由許樾身主持，歷時六年完成。

元代有鮮于樞《御史箴》，趙孟頫《湖州妙嚴寺記》（見本刊系列「書寫的技法」冊）、《致中峰和尚札》、《致季博提舉尺

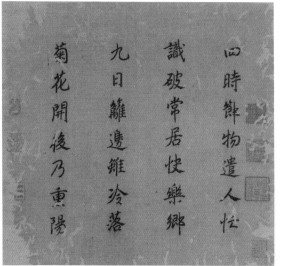

南宋 楊妹子（寧宗皇后楊氏）《楷書七言絕句》冊頁
絹本 25.4×27.4公分 普林斯頓大學美術館藏

讀》、《管道昇致尊親家太夫人札》（此作為趙孟頫代筆之作，書至最後落款時，誤落「趙」而重複書上「管」字。傳為管道昇的書蹟不少，然可靠者唯有台北故宮《致中峰和尚尺牘》，與趙孟頫書風相近之作品，應該都是有問題的。此代筆札所牽涉之議題，包括元代婦女的教育問題，女性書寫的社會意義等等，為相當重要的一手資料。）趙雍《致彥清都司札》、《致彥清相公札》，趙由皙《致賢夫官人札》，康里子山《柳宗元梓人傳》，柯九思《宮詞卷》，俞和《臨樂毅論》。

除了書法作品外，還有湯炳龍、鄧文原、王逢、倪瓚、虞集、泰不華等人的題跋。另有一套《元明古德冊》，中收有守仁、大訢、夷簡、德清、智訥、良琦、道衍、宗泐、梵琦、來復、普莊、克岐、懷渭等人的書蹟。

明、清作品有沈粲、沈度、姚綬、陳憲章、祝允明、沈周、唐寅、文徵明、王守仁、王問、李夢陽、趙宧光、湯煥、張瑞圖、黃道周、陳洪綬、傅山、查士標、高鳳翰、金農、李鱓、鄭燮、劉墉、王文治、錢灃、何紹基、吳昌碩等。

該校美術館也與大都會博物館的關係密切，經常聯合舉辦展覽及研討會。研究所與博物館緊密地結合，博物館一方面可以提供研究生研究的作品，而學校培養出的專業人員也可以為博物館所任用。這使得很多流到海外博物館的書法作品，在很早就被研究者以現代藝術史的方法深入地研究分析，除了提高這些書蹟本身的知名度外，連帶對當時的書法史的研究走向也起者指標性的作用。

結語

近代中國因遭逢巨厄，使得歷代的書蹟珍品流散至世界各地，不免令人深感痛惜，但對作品而言，卻也不失爲重生的機會。過去，大量的精品集中在一起，其實很不容易凸顯出彼此的優點與特色，加上眾人的焦點總是落在聲名少數顯赫的名蹟上，故很多高水準的書蹟反而遭到忽略。原先黯然失色的作品，往往因環境轉換而搖身成爲海外的重要收藏，得以回過頭來與那些名蹟並列。就欣賞的層面而言，無疑突破了原先對名作的概念，幫助大家將目光延伸至更多的好作品身上。

隨著各地館藏品的公開，加上科技的進步與交通的便捷，現代人要從事書法欣賞活動已相當便利，遠較古人所能想像的更爲方便。只要願意，隨時可以取得與眞蹟接近的彩色印刷品，更可以直接到各大博物館中參觀原件，猶如自己的收藏。古代書家盡管接觸一輩子的書法，卻是難得見到幾件墨蹟原作，最容易參考的還是拓本。所以，書法鑑賞在現代可說是取得了重大的進展，進入到一個前所未有的有利環境，從來沒有如此和民眾親近過。若能再得到大家的熱情參與，相信這個古老的藝術活動必定能夠找到新的方向，蛻變出符合時代意義的新生命。

博物館名稱	地址	網址
國立故宮博物院	台北市至善路二段221號	http://www.npm.gov.tw/main/hmain.htm
蘭千山館	台北市至善路二段221號	
財團法人何創時書法藝術文教基金會	台北市金山南路二段222號七樓之一	http://www.chinesecalligraphy.org.tw/
北京故宮博物院	北京市景山前街4號	http://www.dpm.org.cn/
遼寧省博物館	瀋陽市和平區十緯路26號	
上海博物館	上海市人民大道201號	http://www.shanghaimuseum.net/index.asp
西安碑林博物館	西安市三學街15號	
東京國立博物館	東京都台東區上野公園13-9	http://www.tnm.jp/jp/servlet/Con?pageId=X00/processId=00
京都國立博物館	京都市東山區茶屋町527	http://www.kyohaku.go.jp/jp/index_top.html
書道博物館	東京都台東區根岸2丁目10番4號	http://www.taitocity.net/taito/shodou/index.html
大都會博物館	5th Ave. at 82nd St, New York, NY10028-0198	http://www.metmuseum.org/home.asp
弗利爾美術館	12th St., S. W., Washington, D.C. 20013-7012	http://www.asia.si.edu/
普林斯頓大學美術館	Princeton, NJ 08544-1018	http://www.princetonartmuseum.org/index.cfm